NOTICE

D'UN PETIT CHOIX

DE TABLEAUX

ET DESSINS

DE L'ÉCOLE FRANÇAISE MODERNE;

ESTAMPES ENCADRÉES ET EN FEUILLES ; FIGURES EN
BRONZE; TERRES CUITES, PAR MARIN ET ROLAND;
GOUACHES ET DESSINS DE GRANDE DIMENSION;

BONNE BIBLIOTHÉQUE D'ENVIRON DEUX MILLE
VOLUMES ET EFFETS MOBILIERS ;

Dont la Vente aura lieu, par suite de départ, les Lundi 29 et Mardi 30 Juin 1829, à onze heures précises du matin, Hôtel Bullion, rue J.-J. Rousseau, salle vîtrée, n° 4.

EXPOSITION PUBLIQUE

Le Dimanche 28 Juin, de midi à quatre heures.

LA PRÉSENTE NOTICE SE DISTRIBUE :

Chez MM.
- DAVID, Commissaire-Priseur, rue des Quatre-Vents;
- Ch. PAILLET, Commissaire-Expert honoraire des Musées royaux, rue Grange-Batelière, n. 24.
- CHIMOT, Libraire, rue Saint-Thomas-d'Aquin.

1829.

IMPRIMERIE DE A. CONIAM,
Rue du Faubourg Montmartre, n°. 4.

NOTICE

D'UN PETIT CHOIX

DE TABLEAUX

ET DESSINS

DE L'ÉCOLE FRANÇAISE MODERNE.

TABLEAUX MODERNES.

M. BOILLY.

1. — Le sujet de la Fille mal gardée.

SWEBACH (Des Fontaines).

2. — Petit tableau représentant un port que l'on distingue au-dessous d'une voûte ; plusieurs figures et objets de détails y sont rendus avec beaucoup de finesse.

M. LARIVIÈRE.

3. — Endymion, copie réduite du tableau de Girodet.

M. BOUTON.

4. — Vue souterraine d'un cloître : on aperçoit dans le fond un escalier éclairé.

M. MALET.

5. — Scène familière ; deux époux se livrent à des épanchemens tendres.

M. MAUZAISSE.

6. — Herminie chez les bergers; tableau de la forme et de la dimension des esquisses de prix.

TABLEAUX ANCIENS.

BERGHEM (Ecole de).

7. — Jeune villageoise auprès d'un troupeau de bestiaux.

MOMERS.

8. — Paysanne trayant une chèvre.

SECAKEN.

9. — Danse de paysans savoyards.

ZOLEMAKER.

10. — Vaches et moutons dans une prairie près de monumens indiquant un site d'Italie.

VAN ULIET.

11. — Le triomphe de Mardoché, composition et couleurs indiquant l'école de Rembrandt.

KAUFMAN (d'après Angélica).

12. — Deux compositions importantes et peintes sur porcelaines.

DESSINS.
M. CARLE VERNET.

13. — La charrette de blanchisseuse, précieux dessin à la plume et colorié.

14. — Le cheval bouchonné, dessin à la pierre noire sur papier teinté.

15. — Officier russe et son cosaque, dessin à la plume et colorié.

M. RÉVOIL.

16. — Lyon relevé par le premier consul, dessin allégorique, au crayon noir et sur papier teinté.

M. CICERI.

17. — Effet d'orage, dessin colorié.

M. GRANET.

18. — Ruines de monumens, dessin à la plume et lavé.

19. — Intérieur d'un cloître, petit dessin d'album.

M. ALLAUX.

20. — Des brigands forcent un moine à leur donner l'absolution, dessin à la sépia.

M. GUDIN.

21. — Route de Sèvres à Saint-Cloud, au bas de la terrasse du parc.

M. VILLENEUVE.

22. — Vue des bords de la Seine, dessin colorié.

23. — L'hermitage, dessin à la sépia.

X. LE PRINCE.

24. — Villageois près d'une ferme, précieux dessin à la sépia.

M. EUGÈNE ISABEY.

25. — Marine dont l'horizon est couvert.

M. MALLET.

26. — Deux scènes familières, costumes du XVI^e siècle.

GAZANI.

27. — Deux fresques d'Herculanum, peintes à gouache.

PAR LE MÊME.

28. — Vues de paysages, site d'Italie.

PAR MADAME ***.

29. — Deux dessins, études d'après la bosse.

CASSAS.

30. — Quatre grandes vues de Constantinople, pièces en feuilles.

M. LIGIER.

31. — Huit gouaches, principaux édifices de Rome, pièces en feuilles.

ESTAMPES ENCADRÉES.

32. — La barrière de Clichy, épreuve avant la lettre.

33. — Le Léonidas, d'après David, épreuve avant la lettre.

34. — La Cène, d'après Léonard de Vinci, par Morghen, épreuve avec la lettre.

35. — Héro et Léandre, d'après M. Delorme, par M. Laugier, épreuve avec la lettre.

36. — Galatée, d'après Girodet, par le même.

37. — Napoléon blessé à Ratisbonne.

38. — Portrait de Napoléon, d'après M. Gérard, par M. Desnoyers.

39. — Cinq grandes pièces, d'après J. Jouvenet.

40. — La colonne trajane.

41. — Quatre lots de pièces diverses.

ESTAMPES EN FEUILLES.

42. — Paris et les monumens publics, par M. Ballard; onze livraisons.

43. — Différentes pièces, d'après Raphaël, le Guide et autres; cinq lots.

44. — Le char de l'aurore et le char de la nuit, d'après le Guide.

45. — Les voûtes, d'après Raphaël, par Ottaviani; treize pièces.

46. — La revue, d'après C. Vernet.

47. — Les cascatelles de Tivoli; trois pièces.

MARBRES.

48. — Bacchus et le flûteur; deux petites statues de quinze pouces de haut.

TERRES CUITES.

49. — Bacchante de marin, figure en pied et debout.

50. — Jeune nymphe montant un bouc, terre cuite de Roland.

BRONZES.

51. — Deux figures sur socle, bronzes florentins.

52. — Deux lions couchés.

53. — Amour satyre, portant coupe.

54. — Vénus et Antinoüs, deux figures de treize pouces de haut.

55. — Trois modèles variés de pendules, dont une provenant du mobilier de la reine Marie-Antoinette.

56. — Les articles omis seront annoncés sous ce numéro.

NOTICE
DES LIVRES

COMPOSANT

LA BIBLIOTHÉQUE DE M. ***

(La vente des Livres commencera à trois heures précises.)

1. — Les Lettres et l'Esprit de saint François de Sales. Paris 1821, 2 vol. in-8°., dem.-rel.

2. — Essai historique sur les libertés de l'église gallicane, par M. Grégoire. Paris 1818, 1 vol. in-8°. br.

3. — Code de Commerce annoté par Sirey. Paris, 1 vol. in-4°.

4. — L'École des Mœurs, par Blanchard. Paris 1822, 3 vol. in-12, bas.

5. — De l'Education, par Mme. Campan. Paris, Beaudouin, 1824, 3 vol. in-8°. dem.-rel. dos de mar. rouge.

6. — Essai sur les vrais principes, relativement à nos connaissances les plus importantes, par Gérard. Paris 1826, 3 vol. in-8°., bas. fil.

7. — La République de Cicéron. Paris 1823, 2 vol. in-8°. dem.-rel. *figures*.

8. — Raison, Folie, petit cours de morale mis à la portée des vieux enfans, suivi des observateurs de la femme. Paris, Déterville, 1816, 2 vol in-8°. dem.-rel.

9. — Les OEuvres morales et mêlées de Plutarque. Paris, Vascozan, 1 vol. in-fol. bas.

10. — Essais de Montaigne, Paris, Bastien, 1793, in-8°. bas. fil.

11. — Dictionnaire de Chimie, par Macquer. Paris 1778, 2 vol. gr. in-4°. dem.-rel. dos de mar. rouge, *papier vélin.*

12. — Dictionnaire de Chimie, par Cadet. Paris 1803, 4 vol. in-8°. dem.-rel.

13. — Dictionnaire de Chimie, par Klaproth et Wolff, trad. par Bouillon Lagrange et Vogel. Paris 1810, 4 vol. in-8°. dem.-rel.

14. — Système des connaissances chimiques et de leurs applications aux phénomènes de la nature et de l'art, par Fourcroy. Paris, an IX, 10 vol. in-8°. v. rac. fil. *pap. vél.*

15. — Manuel d'un cours de Chimie, par Bouillon Lagrange. Paris 1801, 3 vol. in-8°. v. m. fil. *fig.*

16. — Traité de Chimie élémentaire, théorique et pratique, par Thénard. Paris 1817, 4 vol in-8°. cartonnés à la Bradel.

17. — Récréations chimiques, par Herpin. Paris 1824, 2 vol. in-8°. br. *figures.*

18. — Elémens de Chimie agricole, par Davy, Paris 1819, 2 vol. in-8°. br. *figures.*

19. — Précis élémentaire de physique expérimentale, par M. Biot. Paris 1817, 2 vol in-8°., bas.

20. — Traité des caractères physiques des pierres précieuses, par Haüy. Paris 1817, 1 vol. in-8°. v. r. fil. tr. d'or.

21. — Traité théorique et pratique de l'art de bâtir par Rondelet. Paris 1814, (*tome quatrième.*)

22. — Description des machines et procédés spécifiés dans les brevets d'invention, de perfectionnement et d'importation. Paris 1811—1828; 15 vol. in-4°., cartonnés à la Bradel. (*Manque le tome* 13.)

23. — Histoire naturelle de Buffon, classé par ordre, genres et espèces, d'après le système de Linné; par Castel. Paris, Déterville, an VII. 85 vol. in-18 cart. *Pap. vél. figures.*

24. — Dictionnaire de l'Académie française. Paris, an VII. 2 vol. in-4°., bas.

25. — Dictionnaire français italien et italien français, par Alberti. Nice 1778, 2 vol. in-4°. v. m.

26. — Le Dictionnaire royal, français-anglais et anglais-français, par Boyer. Londres, 1816, 2 vol. in-4°. dem.-rel. dos de veau.

27. — Grammaire philosophique et littéraire, par Levisac. Paris 1809, 2 vol. in-8°. br.

28. — Cours analytique de littérature générale, par Lemercier. Paris 1817, 4 vol. in-8°., bas.

29. — Lycée, ou Cours de littérature ancienne et

moderne, par Laharpe. Paris, Agasse, an VII, 16 vol. in-8°., bas.

30. — Tableau historique de l'état et des progrès de la littérature française, depuis 1789, par Chénier. Paris 1818, 1 vol. in-8°. dem.-rel.

31. — Le Rime del Petrarca. Venezia 1756, 2 vol. in-4°. v. m.

32.—L'Orlando furioso di Ludovico Ariosto. Londra 1764, 5 vol. in-18 br.

33. — Roland furieux, poëme héroïque de l'Arioste, trad. par Panckoucke et Tramery. Paris 1787, 10 vol. in-18, v.m. — La Jérusalem délivrée, même traduction, 5 vol. in-18, v. m.

34. — La Jérusalem délivrée, trad. en vers français par Baour-Lormian. Paris 1819, 3 vol. in-8°., bas. fil. *fig.*

35. — Le Purgatoire, poëme du Dante. Paris 1813, 1 vol. in-8°. br.

36. — Les Cent Nouvelles nouvelles. Cologne 1701, 2 vol. in-12, v. f. *fig.*

37. — Poésies de Malherbe. Paris Blaise 1822, vol. grand in-8°, v. m. dent. fil. *fig.*

38. Poésies choisies de Gresset. Paris 1802, 1 vol. in-12, mar. rouge dent. tr. dor., doublé de moire, *pap. vél.*

39. — Œuvres complètes de Millevoye. Paris 1822, 4 tomes en 2 vol. in-8°., dem.-rel. dos de veau.

40. — Messéniennes et Poésies diverses, par M. Casimir Delavigne. Paris 1824, 1 v. in-8°., v. rose dent. fers à froid.

41 — Contes à ma fille, par Bouilly. Paris 1812, 2 vol. in-12, bas. *fig.*

42. — Les Mères de famille, par Bouilly. Paris, Janet. 2 vol. in-12, bas. *fig.*

43. — L'Yonne ou la Provence au treizième siècle, roman historique. Paris 1824, 3 vol. in-12, bas.

44. — Les amours de Psyché et de Cupidon, par La Fontaine, Paris 1797, 2 vol. in-12, v. m. fil. tr. d'or. *fig. pap. vél.*

45. — Lettres de Mme. de Sévigné, de sa famille et de ses amis. Paris 1818, 12 vol. in-8°., v. rac. fil. *portraits.*

46. — Le Cabinet des Fées, ou collection choisie des contes des fées et autres contes merveilleux. Genève 1787, 41 vol. in-12 bas. *fig.*

47. — Œuvres complètes de Mme. Cottin. Paris 1817, 5 vol. in-8°. v. r. fil.

48. — Les Œuvres de Mme. de Genlis. 71 vol. in-12, basane.

49. Dictionnaire critique et raisonné des étiquettes de la cour, par Mme. de Genlis. Paris 1818, 2 vol. in-8°., basane.

50. — Les Parvenus, par Mme. de Genlis. Paris 1819, 2 vol. in-8°., bas.

51. — Abrégé des Mémoires ou Journal du marquis de Dangeau, par madame de Genlis. Paris, 1817, 4 v. in-8°. bas.

52. — Romans de Walter Scott. Paris, Gosselin 1823, 106 vol. in-12, cartonnés à la Bradel.

53. — Œuvres de Cooper. Paris, Gosselin 1824, 20 vol. in-12, cart. à la Bradel.

54. — Œuvres de Racine. Paris 1767, 3 vol. in-12, v. rac. *fig.*

55. — Œuvres de Boileau Despréaux, avec un commentaire par M. de Saint-Surin. Paris 1821, 4 vol. in-8°., cart. à la Bradel. *Pap. vél. fig.*

56. — Œuvres complètes de J.-B. Rousseau. Paris, Déterville 1797. 5 vol. in-12, dem.-rel. dos de veau. *Pap. vél.*

57. — Œuvres de Crébillon. Paris 1802, 3 vol. in-12. — Les Caractères de La Bruyère. Paris 1802, 3 vol. in-12. — Œuvres de Bernard. Paris 1803, 1 vol. in-12, dem.-rel. dos de veau. *Pap. vél. fig.*

58. — Œuvres de Montesquieu. Paris, Dalibon 1822, 8 vol. in-8°., bas.

59. — Œuvres de Rabelais. Paris, Janet 1823, 3 v. in-8°., bas. fil.

60. — Œuvres de Diderot. Paris 1798, 15 v. in-8°., v. m. fil.

61. — Œuvres complètes de Beaumarchais. Paris 1809, 7 vol. in-8°., dem.-rel. *fig.*

62. — OEuvres de J.-J. Rousseau. Paris, imprimerie de Didot 1801, 20 vol. in-8°., v. rac. fil.

63. — OEuvres complètes de Voltaire. Paris, Lequien 1820, 70 vol. in-8°. br.

64. — OEuvres complètes de Voltaire. Paris, Dupont 1823, 71 vol. in-8°., cart. à la Bradel. *Pap. vél.*

65. — Répertoire général du Théâtre-Français. Paris, Ménard 1813, 51 vol. in-12, basane.

66. — Les Voyageurs en Suisse, par Lantier. Paris 1803, 3 vol. in-8°. dem.-rel.

67. — Voyage en Chine, ou Journal de la dernière ambassade anglaise à la cour de Pékin, par Ellis; trad. de l'Anglais par Mac-Carthy. Paris 1818, 2 vol. in-8°., bas. *fig.*

68. — Voyage dans la partie septentrionale du Brésil, depuis 1809 jusqu'en 1815, par Henri Koster; trad. de l'Anglais par Jay. Paris 1818, 2 vol. in-8°., bas. *fig. coloriées.*

69. — Discours sur l'Histoire universelle, par Bossuet. Paris, Renouard 1803, 2 vol. in-12, v. r. fil. tr. dor. *Pap. vél.*

70. — Histoire des Empereurs romains, par Crevier. Paris 1763, 12 vol. in-12, bas.

71. — Histoire de France, par Velly. Paris 1775, 33 vol. in-12, v. m.

72. — Histoire de France pendant le dix-huitième siècle, par Lacretelle. Paris 1808, 6 vol. in-8°. dem.-rel.

73. — Histoire de France pendant les guerres de religion, par Lacretelle. Paris 1814, 4 vol. in-8°., dem.-rel.

74. — Histoire de la révolution qui renversa la république romaine, par Nougarède. Paris 1820, 2 vol. in-8°., bas.

75. — Histoire des Croisades, par M. Michaud. Paris 1812, 7 vol. in-8°., bas. fil.

76. — Histoire de Sardaigne, ou la Sardaigne ancienne et moderne, par Mimaut. Paris 1825, 2 vol. in-8°., bas. fil.

77. — Histoire de la rivalité de la France et de l'Angleterre; Histoire de Charlemagne; Histoire de François Ier., par Gaillard. 12 vol. in-8°., bas.

78. — L'Angleterre vue à Londres et dans ses provinces, par Pillet. Paris 1815, 1 vol. in-8°., dem.-rel.

79. — Histoire critique de l'inquisition d'Espagne, par L. Lorente. Paris 1817, 4 vol. in-8°., bas.

80. — Considérations sur la révolution française, par Mme. de Staël. Paris 1818, 3 vol. in-8°., br.

81. — Des Communes et de l'Aristocratie, par M. de Barante. Paris 1821, 1 vol. in-8°., br.

82. — Mémoires sur la Convention et le Directoire, par Thibeaudeau. Paris 1824, 2 vol. in-8°., bas. fil.

83. — Histoire de la Révolution française, depuis 1789 jusqu'en 1814. Paris 1824, 1 vol. in-8°., dem.-rel. dos de veau.

84. — Mémoires de Gohier. Paris 1824, 2 vol. in-8°., br.

85. — Mémoires sur la vie privée de Marie Antoinette, par M^{me}. Campan. Paris 1823, 2 vol. in-8°., br.

86. — Histoire du ministère du cardinal de Richelieu, par Jay. Paris 1816, 2 vol. in-8°. bas. portrait.

87. — Histoire de Réné d'Anjou, par le vicomte de Villeneuve Bargemont. Paris 1825, 3 vol. in-8°. bas., fil.

88. — Histoire des deux derniers Rois de la maison de Stuart, par Fox. Paris 1809, 2 tomes en 1 vol. in-8°. dem.-rel.

89. — Mémoires historiques et militaires sur Carnot. Paris 1824, in-8°.; br.

90. — Buonaparte, sa famille et sa cour. Paris 1816, 2 vol. in-8. br.

91. — Histoire de Napoléon et de la Grande-Armée, par le comte Ségur. Paris 1825, 2 vol. in-8°., dem.-reliûre, *fig.*

92. — Mémorial de Sainte-Hélène, par Las Cases. Paris 1823, 9 vol. in-8°., bas. fil.

93. — Manuscrit de Mil huit cent treize, par le baron Fain. Paris 1824, 2 vol. in-8°., br.

94. — Correspondance inédite de l'abbé Galliani. Paris 1818, 2 vol. in-8°., dem.-rel.

95. — Mémoires et correspondance de madame d'Epinay. Paris 1818, 3 vol. in-8°., bas.

96. — Biographie des Quarante de l'Académie française. Paris 1826, 1 vol. in-8°., br.

97. — Vies des Saints, ou Abrégé de l'histoire des Pères, des Martyres et autres saints pour tous les jours de l'année. Paris 1825, 2 vol. in-4°. cart., *fig.*

98. — Vies des Pères, des Martyres, et des autres principaux saints, par Balban-Butler, trad. de l'anglais par Godescar. Versailles 1818, 13 vol. in-8°. bas., *fig.*

99. — Dictionnaire topographique des environs de Paris, par Oudiette. Paris 1817, 1 vol. in-8°., demi-rel. dos de veau.

100. — Histoire physique, civile et morale de Paris, par Dulaure. Paris, Guillaume, 1821, 7 vol. in-8°., dem.-rel., dos de veau. *Fig.*

101. — Recherches statistiques sur la ville de Paris et le département de la Seine. Paris, 1821, 1 vol. in-8°., cart.

102. — Recherches statistiques sur la ville de Paris et le département de la Seine. Paris, 1823, 1 vol in-4°., br. 1826.

103. — Statistique du département des Bouches-du-Rhône, par M. le comte de Villeneuve. Marseille, 1821, 3 vol. in-4°., cart.

104. — Statistique des provinces de Savone, d'Oneille, d'Acqui et de partie de la province de Mondovi, formant l'ancien département de Montenotte, par le comte de Chabrol de Volvic. Paris, 1824, 2 vol. in-4°., bas., *fig.*

105. — Les Vies des hommes illustres, traduites du grec avec des remarques, par Amyot. Paris, Dupont, 1826, 12 vol. in-8°., cart.

106. — Dictionnaire historique et critique, par Bayle. Rotterdam, 1702, 4 vol. in-fol., v. br.

107. — Dictionnaire universel historique, critique et bibliographique, par Chaudon et Delandine. Paris, 1810, 20 vol. in-8°., dem.-rel.

108. — Biographie nouvelle des Contemporains, par MM. Arnault, Jay, Jouy, Norvins et autres. Paris, 1820, 20 vol. in-8°., dem.-rel., dos de veau. *Port.*

109. — Mémoire sur les monnaies d'Égypte, par Samuel Bernard. 1 vol. in-fol., br.

110. — Le Moniteur universel, années 1823, 1824, 1825. 6 vol. gr. in-fol., dem.-rel.

111. — La première partie des discours en dialogues de Mᵉ. Pierre Aretin, surnommé le fléau des princes, le véridique et le divin, 2 vol. in-fol. *Manuscrit.*

112. — Catalogue historique et descriptif des tableaux appartenant à S. A. R. Mgr. le duc d'Orléans. Paris, 1823, 4 vol. in-8°., br.

113. — Tableaux des habillemens, des mœurs et des coutumes en Hollande, au commencement du dix-neuvième siècle. 1 vol. in-4°. *Fig. color.*

114. — Napoléon et ses contemporains, suite de gravures représentant des traits d'héroïsme, de clémence, de générosité, de popularité, avec texte publié par Au-

guste de Chambure. Paris, Bossange père, 1824; 1 vol. in-4°., dem.-rel., dos de veau, *pap. vél.*, *fig. sur pap. de Chine.*

115. — Vues pittoresques des principaux châteaux et des maisons de plaisance des environs de Paris et des départemens, lithographiées par MM. Bourgeois, Ciceri, Daguerre et autres, avec un texte par M. Blancheton, dix livraisons gr. in-fol.

116. — Fables choisies de Lafontaine, ornées de figures lithographiques, de MM. Carle Vernet, Horace Vernet et Hippolyte Lecomte. Paris, 1818, 2 vol. in-4°. oblong. Mar. vert, (*dans leurs étuis.*)

117. — Collection *complète* des anciennes et nouvelles Annales de Chimie.

Le Mardi 30, *à Midi*,

LE MOBILIER.

FIN.

www.ingramcontent.com/pod-product-compliance
Lightning Source LLC
Chambersburg PA
CBHW030132230526
45469CB00005B/1926